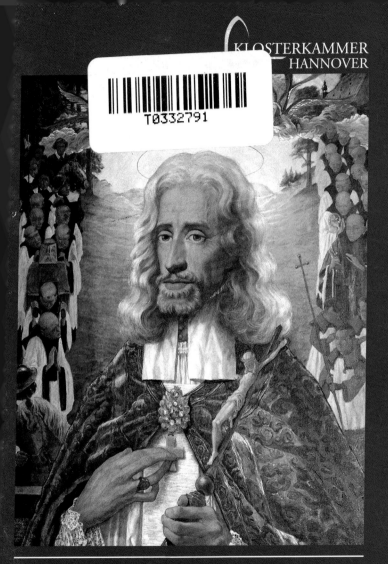

Kloster Lamspringe und der irische Märtyrer Oliver Plunkett

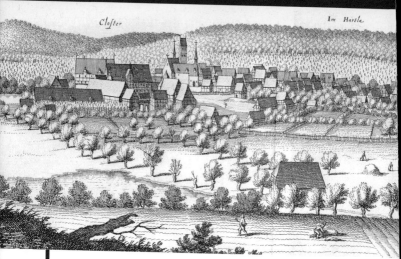

Kloster Lamspringe, Kupferstich von Matthäus Merian, 1654 (Ausschnitt)

Kloster Lamspringe und der irische Märtyrer Oliver Plunkett

von Axel Christoph Kronenberg

Das Kloster Lamspringe

Das Benediktinerinnenkloster Lamspringe wurde im Jahre 847 von dem sächsischen Grafen Ricdag und seiner Frau Imhildis gegründet. Das bedeutende und wohlhabende Kloster war als südlichstes Kloster im Bistum Hildesheim ein stabiler Eckpfeiler gegenüber dem Herzogtum Braunschweig-Lüneburg. Es nahm damit einen vorderen Platz im mittelalterlichen kirchlichen Machtgefüge ein und war über Jahrhunderte auch der bestimmende Faktor für den sich um die geistliche Einrichtung entwickelnden Marktflecken Lamspringe.

Durch den Ausgang der Hildesheimer Stiftsfehde (1519–23) zwischen dem Hochstift Hildesheim und den welfischen Fürstentümern verlor der Hildesheimer Bischof Johann IV. mit dem Großen Stift Hil-

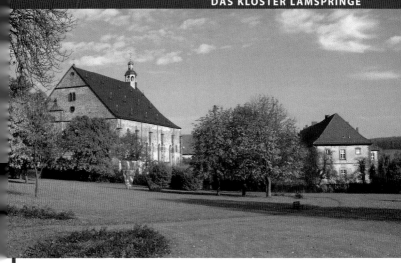

Kloster Lamspringe, Ansicht von Südwesten

desheim einen bedeutenden Teil seines weltlichen Herrschaftsbereiches. Dadurch kam das Kloster Lamspringe an das Fürstentum Braunschweig-Wolfenbüttel. Es wurde 1568 mit Einführung der Reformation durch Herzog Julius aufgelöst und als protestantisches Damenstift fortgeführt.

Mit dem von Kaiser Ferdinand II. erlassenen Restitutionsedikt vom 6. März 1629 und dem Urteil des Reichskammergerichtes vom 7. Dezember 1629 und der Rückgabe des Großen Stifts an das Fürstbistum Hildesheim wurde das Damenstift Lamspringe wieder katholisch.

Weil die Bursfelder Kongregation der Benediktiner bestrebt war, ihre alten Klöster zu erhalten, wurde mit Zustimmung des Bistums Hildesheim die durch den Dreißigjährigen Krieg verwüstete ehemalige Klosteranlage in Lamspringe an englische Benediktiner übergeben. Da diese in England keine Klöster unterhalten konnten, suchten sie Stützpunkte auf dem Kontinent für die Missionierung ihres Heimatlandes. Sie übernahmen die stark heruntergekommenen Gebäude am 2. Oktober 1643 und begannen 1670 die baufällige Klosterkirche abzu-

reißen und neu im Stil des Barock aufzubauen. Am 27. Mai 1691 wurde die neue Kirche vom Hildesheimer Bischof Jobst Edmund von Brabeck geweiht. Damit wurde eine Beisetzung der im Jahre 1685 von London in das Kloster Lamspringe überführten Gebeine des 1681 hingerichteten Erzbischofs von Armagh und Primas von Irland, Oliver Plunkett, in der fertiggestellten Krypta möglich.

Unter acht englischen Äbten erlebte das einzige englische Kloster auf deutschem Boden geistlich und wirtschaftlich erfolgreiche Jahre, bis es am 3. Januar 1803 auf Weisung der preußischen Regierung auf der Grundlage des Reichsdeputationshauptschlusses aufgelöst wurde. Seit 1818 befindet sich das ehemalige Kloster einschließlich des Klostergutes im Eigentum des von der Klosterkammer Hannover verwalteten Allgemeinen Hannoverschen Klosterfonds. Die Klosterkirche steht der katholischen Pfarrgemeinde zur Verfügung.

Bei der Auflösung des Klosters in Lamspringe lebten hier noch 17 englische Mönche, von denen einige das Angebot der Zahlung einer Pension oder einer Abfindung in Anspruch nahmen. Die anderen gingen in ihre englische Heimat zurück. Heute gibt es noch Verbindungen der katholischen Kirchengemeinde Lamspringe zu den englischen Benediktinerklöstern Ampleforth und Downside sowie zu der katholischen Kirchengemeinde St. Peter in Drogheda in der Republik Irland.

Leben und Martyrium Oliver Plunketts

Oliver Plunkett war das letzte Opfer der englischen Justiz im 17. Jahrhundert im Streit zwischen den anglikanischen und den katholischen Christen Großbritanniens. Dieser war durch den Bruch König Heinrichs VIII. mit dem Vatikan (1531) und der Gründung der Anglikanischen Kirche unter Königin Elisabeth I. (1559) entstanden und hatte besonders unter Lordprotektor Oliver Cromwell zahlreiche Opfer gekostet, davon viele in Irland. Auf Drängen von König Heinrich VIII. wurden vom englischen Parlament Gesetze verabschiedet, darunter auch der Suprematseid, die jeglichen Einfluss der katholischen Kirche in religiösen Angelegenheiten in England unterbinden sollten. Dieser Eid verlangte von allen katholischen Geistlichen und Beamten die eidliche

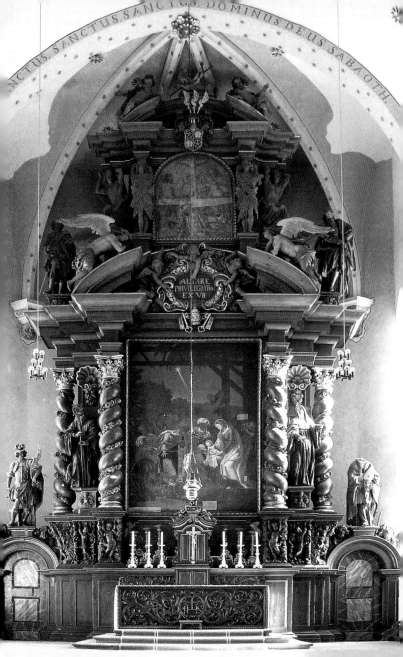

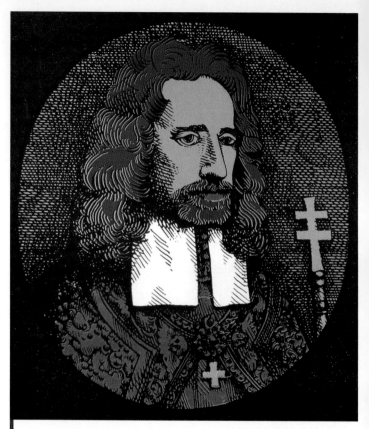

Erzbischof Oliver Plunkett, Porträt nach einer zeitgenössischen Vorlage von Paul König, 1975 (Im Besitz der katholischen Kirchengemeinde Lamspringe)

Bestätigung, dass nicht der Papst, sondern der König das Oberhaupt der Kirche von England sei. Bei Verweigerung des Eides drohte eine Verurteilung wegen Hochverrats mit Kerker, Todesstrafe und vor allem mit dem Verlust des Vermögens. Dazu kam später die sogenannte

Test Act, nach der die Gläubigen gezwungen wurden, unter anderem dem Messopfer als »Götzendienst« abzuschwören. Selbst unter König Charles II. (reg. 1660–1685), der heimlich dem Katholizismus zuneigte, wurden diese Gesetze weder gemildert noch aufgehoben. Als durch die Verschwörungsbehauptung des Titus Oates (1678) die Unterdrückungen gegen die Katholiken erneut aufflammten, geriet Oliver Plunkett als höchster Repräsentant der katholischen Kirche Irlands in den Mittelpunkt der Verfolgungen. Mit seiner Verurteilung sollte ein abschreckendes Exempel statuiert werden.

Herkunft, Ausbildung und Wirken als Bischof

Oliver Plunkett wurde am 1. November 1625 in Loughcrew in der Nähe von Oldcastle in der irischen Grafschaft Meath als Kind begüterter Eltern geboren. Nach dem frühen Tod seiner Eltern lebte er bis zu seinem 16. Lebensjahr bei Patrick Plunkett, dem Vetter seines Vaters und Abt des aufgelösten Zisterzienserklosters St. Mary's in Dublin, der 1646 Bischof von Armagh und später von Meath wurde. Nach der Invasion Irlands durch die Truppen Oliver Cromwells (1649) und der konsequenten Ausweisung der katholischen Landbesitzer von ihren Ländereien musste Bischof Patrick Plunkett sieben Jahre in die Verbannung. Oliver Plunkett war bereits 1647 gemeinsam mit vier jungen Iren nach Rom geflohen, wo er Theologie, Philosophie und Jura studierte. Am 1. Januar 1654 wurde er zum Priester geweiht und im selben Jahr im kanonischen Kirchenrecht zum Dr. jur. can. promoviert. Von 1657 bis 1669 lehrte er als Professor am Collegio di Propaganda Fide (Kongregation zur Verbreitung des Glaubens) in Rom und nahm gleichzeitig die irischen Interessen beim Heiligen Stuhl wahr.

Der 43 Jahre alte Dr. Oliver Plunkett wurde am 9. Juli 1669 von Papst Clemens XI. zum Erzbischof von Armagh und Primas von Irland ernannt und mit einem Missionsauftrag nach Irland geschickt. Am 30. November 1669 wurde er in Gent von Bischof Albert d'Allomont aus Geheimhaltungsgründen hinter verschlossenen Türen zum Bischof geweiht. Aus Witterungsgründen musste er einige Wochen in Ostende verbringen, bis er am 11. Dezember 1670 den Ärmelkanal nach Dover überqueren und nach London weiterreisen konnte.

Obwohl er seine Überfahrt nach England nicht geheim hielt, gebrauchte er gewisse Vorsichtsmaßnahmen, indem er sich auf der Reise und in seinen Briefen zeitweilig als Captain Browne oder William Browne oder als Thomas Cox und Edward Hamon bezeichnete. Auch später benutzte er in einigen seiner Briefe aus Irland einen Code, mit dem er Buchstaben und Namen durch Zahlen verschlüsselte. In London blieb er einige Wochen und reiste Anfang März unter schwierigen Winterbedingungen mit der Kutsche weiter über Chester nach Holyhead, um von dort nach Ringsend bei Dublin überzusetzen. Nach der Überfahrt wurde er in Irland von Verwandten und katholischen Freunden herzlich empfangen. Im März 1670 erreichte er seine Diözese Armagh. Er nahm seine Arbeit unverzüglich auf und reiste in die Grafschaften Down, Fermanagh und Louth. Dabei ging es ihm besonders um die Beendigung des Streites mit den Franziskanern und Dominikanern um die Rechte in einigen seiner Diözesen. Auch begann er unverzüglich mit der Visitation aller seiner Diözesen.

Das Leben in Verfolgung

Als ab Dezember 1673 wegen der verschärften antikatholischen Gesetzgebung und auf Drängen des englischen Parlaments neue Verfolgungen drohten, mussten die Katholiken ausreisen oder in den Untergrund gehen. Daran änderte auch der Versuch König Charles II. nichts, die *Test Act* zu beseitigen und weiterhin Gewissensfreiheit zu garantieren. Das Leben im Untergrund war auch für Erzbischof Oliver Plunkett, in Begleitung seines Freundes Bischof Brenan aus Rom, eine Zeit der großen Nöte und Entbehrungen.

Seine Missionsarbeit und Arbeit als Seelsorger war äußerst gefährlich und mit erheblichen Schwierigkeiten verbunden. In einem Brief vom 15. Dezember 1673 aus einem Versteck beschreibt er die Schwierigkeiten seiner Seelsorgearbeit unter den verfolgten Katholiken seiner Heimat:

Ich schätze mich glücklich, ein kleines Gerstenbrot zu besitzen, und das Haus, in dem ich und Bischof Brenan wohnen, ist erbaut aus Stroh und hat so ein Dach, dass wir vom Bett die Sterne sehen können, und am Kopfende des Bettes erfrischt uns jeder kleine Schauer; aber wir würden lieber ver-

hungern, als unsere Schafe im Stich zu lassen... (Briefe übersetzt und zitiert nach John Hanly, 1979)

Von einer schwierigen Reise im Januar 1673 berichtet er:

Der Schnee war durchmischt mit großen und harten Hagelkörnern. Schneidender Nordwind blies in unser Gesicht und Schnee und Hagel biss so schmerzvoll in unseren Augen, dass wir kaum mit ihnen sehen konnten. Oft waren wir in Gefahr, im Schnee in den Tälern zu ersticken. Schließlich erreichten wir das Haus eines Adligen, der nichts zu verlieren hatte. Aber zu unserem Unglück hatte er einen Gast im Haus, von dem wir nicht erkannt werden wollten. So wurden wir in einem feinen großen Raum unter dem Dach ohne Kamin und Feuer untergebracht. Da waren wir acht Tage...

Seine Briefe nach Rom, Brüssel und an die irischen Bischöfe, die er in den Jahren der Verfolgung weiterhin aus Verstecken in seiner Diözese schrieb, machen deutlich, mit welchen Problemen er fertig werden musste, um seine Aufgaben trotz großer Not und Verfolgung wahrnehmen zu können.

Dass Oliver Plunkett in den ersten Wochen seines Aufenthalts in seiner Diözese 4000 Firmungen erteilte – in vier Jahren sollen es knapp 49 000 gewesen sein – spricht für seinen großen Seelsorge- und Missionseifer. Im März 1675 konnte er wieder öffentlich in Dublin auftreten, ohne mit seiner Verhaftung rechnen zu müssen, doch war er, wie er am 5. März 1675 schreibt, jederzeit bereit, wieder in die Berge und Höhlen zu flüchten, sollten die kurz zuvor in England erlassenen neuen Edikte gegen die Katholiken in Kraft gesetzt werden. In den folgenden Jahren konnte er sein Amt ausüben, wenn auch unter häufigem Wechsel seines Aufenthaltsortes. Als der neue englische Statthalter in Irland, Herzog von Ormond, 1678 verordnete, dass alle *»papistischen Titularbischöfe und Würdenträger und alle, die im Auftrag des römischen Stuhls kirchliche Jurisdiktion ausüben ... vor dem 20. November 1678 Irland verlassen«* (Nowak 1975), flammten die Verfolgungen wieder auf.

Von Denunzianten und Spitzeln des Herzogs mit Kopfprämien zunehmend intensiv gesucht, musste der Erzbischof im Mai 1679 erneut in den Untergrund gehen, stets in Sorge um seine Verhaftung. Am 30. November 1679 schrieb er aus einem Versteck in der Nähe von Dublin seinen letzten Brief, bevor er verhaftet wurde.

Verhaftung und Hinrichtung

Nach dem Verrat seines Aufenthaltsortes wurde Oliver Plunkett am 6. Dezember 1679 verhaftet. Man warf ihm verbotene Missionstätigkeit und mehrfachen Verstoß gegen die vom Londoner Parlament verabschiedeten antikatholischen Gesetze vor, besonders aber die Beteiligung an einem Plan des Papstes (popish plot), mit Hilfe französischer Truppen die protestantische Konfession in Irland zu beseitigen. Falsche Zeugen sollten diesen erfundenen Vorwurf beweisen. Ein Hauptbelastungszeuge war der Franziskaner John MacMoyer, den sich Oliver Plunkett beim Schlichten des Streites zwischen Franziskanern und Dominikanern zum Feind gemacht hatte. Ferner wurden als falsche Zeugen drei weitere Franziskaner sowie einige weltliche Priester der Diözesen Armagh und Clogher aufgeboten, die Oliver Plunkett in der Vergangenheit kritisiert hatte.

Im Juli 1680 brachte man den Erzbischof in den Tower der königlichen Burg in Dublin und übergab ihn dem königlichen Sheriff, der Anklage gegen ihn erhob. Der Prozess fand ab 23. Juli 1680 in Dundalk statt. Hauptpunkt der Anklage war, Plunkett hätte eine Invasion von 70 000 französischen Soldaten im Auftrage des Papstes vorbereitet mit dem Ziel, die protestantische Konfession mit Waffengewalt zu vernichten. Da Oliver Plunkett bei seiner Verteidigung 32 Entlastungszeugen aufbieten konnte, die alle seine Unschuld bestätigten, ging der Prozess mangels Beweisen ohne Urteil zu Ende.

Die Verurteilung Plunketts in Irland war gescheitert, deshalb verfügte Herzog Ormond am 6. Oktober 1680 seine Überstellung nach England. So brachte man ihn widerrechtlich – Irland hatte eine eigene Gerichtsbarkeit – am 28. Oktober außer Landes nach London. Hier wurde er in das Gefängnis Newgate gebracht, um ihm einen neuen Prozess zu machen. Dieser begann am 3. Mai 1681. Die Anklage erhob Herzog Ormond. Die nur mit falschen Zeugen – besonders dem berüchtigten fanatischen Protestanten Titus Oates – untermauerte Anklage lautete auf Hochverrat. Oliver Plunkett wurde zwar eine Verteidigung mit Hilfe eigener Zeugen aus Irland nicht verweigert, die eingeräumte Frist von fünf Wochen für deren rechtzeitige Anreise reichte aber wegen widriger Witterungsverhältnisse nicht aus. Bereits am

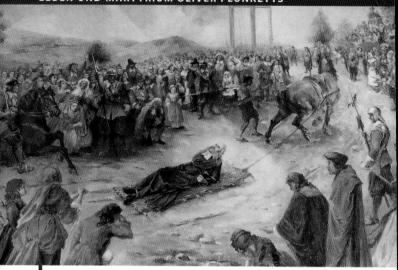

Oliver Plunkett wird auf einem Schlitten zur Hinrichtung in Tyburn geschleift. Gemälde von W. H. Fry, St. Peter's Church Drogheda, 1975

8. Juni 1681 wurde der Schuldspruch verkündet, der wegen angeblichen Hochverrats auf »schuldig« lautete. Die Zeugen aus Irland kamen erst an diesem Tag in London an, zu spät, um noch Aussagen zur Entlastung des Erzbischofs machen zu können.

Am 15. Juni 1681 verhängte das Gericht unter Vorsitz des Lord Chief Justice Sir Francis Pemberton das Todesurteil über den 55 Jahre alten Oliver Plunkett:

Und darum sollt Ihr von hier bis zu dem Platz von dem Ihr kamt, Newgate, zurückkehren. Von dort sollt Ihr (zwei Meilen mit dem Schlitten) durch die Stadt London bis nach Tyburn geschleift werden; dort werdet Ihr am Hals gehenkt, jedoch vom Seil abgeschnitten, bevor Ihr tot seid, eure Eingeweide herausgeschnitten und diese vor Euch verbrannt. Anschließend sollt Ihr enthauptet und Euer Körper in vier Teile geteilt werden, über welche verfügt wird, wie es Seiner Majestät beliebt. Der Herr sei Eurer Seele gnädig.

Der gegenüber Parlament und Justiz schwache König James II. konnte das Willkürurteil gegen den Repräsentanten der irischen katholischen Kirche nicht verhindern. Eine am 8. Juni 1681 von Oliver Plunkett an den König gerichtete Petition auf Begnadigung blieb ohne Erfolg.

Seine letzten Briefe und Notizen richtete Oliver Plunkett an seinen Freund und Mithäftling Maurus Corker, den späteren Abt des Klosters Lamspringe. Am 1. Juli 1681 schrieb er an ihn kurz vor seiner Hinrichtung die knappen Sätze:

Ich gebe zur Kenntnis, dass ich das von Herrn Korker bekommen habe, was in seinen Händen zu meinem Gebrauch war als Zeugnis von meiner Hand am 1. Juli 1681. Oliver Plunkett. Über meinen Körper und Kleidung wird Herr Korker nach seinem Willen verfügen am ersten Juli 81 Oliver

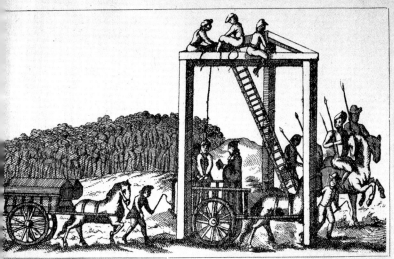

Dreiecks-Galgen (Triple Tree) in Tyburn bei London, Kupferstich, um 1680

Plunkett. Für Herrn Korker sende ich Ihnen alles was ich jetzt tun kann zu meinem Segen. Oliver Plunkett.

Am 1. bzw. 11. Juli 1681 (siehe Bemerkung am Schluss) wurde Oliver Plunkett auf einem Schlitten von Newgate nach Tyburn bei London zum berüchtigten »Triple-Tree«-Galgen gebracht. Der »Triple-Tree«-Galgen von Tyburn war der erste ständige Galgen Londons und vom 16. Jahrhundert an bis 1783 in Gebrauch. Die Zeichnung auf Seite 13 stammt aus der Zeit um 1680; sie gibt den Zustand der Hinrichtungsstätte zur Zeit des Todes von Oliver Plunkett wieder. Heute steht an dieser Stelle der bekannte Marble Arch. Vor der Hinrichtung konnte Plunkett auf dem Galgengerüst eine im Gefängnis von Newgate sorgfältig vorbereitete ausführliche Rede an die vielen Zuschauer richten. Hierin rechtfertigte er sein Verhalten, bewies mit zahlreichen Fakten seine Unschuld, verneinte jede Beteiligung an einem Komplott gegen die protestantische Konfession und bestritt, dass er je Hochverrat begangen habe. Sodann wurde er gehängt, geköpft und gevierteilt. Der Leichnam wurde auf Bitten der befreundeten Familie Sheldon auf dem nahen Friedhof von Saint Giles in the Fields beerdigt. Das Haupt und die beiden Unterarme wurden in zwei Zinkschreinen zunächst von dem Dominikanerpater und späteren Kardinal Howard gesondert von seinem Leichnam aufbewahrt. Nach Howards Tod kamen die drei Reliquien in den Besitz des Klosters Isidoro in Rom. Sie wurden 1921 nach Drogheda in Irland gebracht, wo sie sich heute sichtbar in der St. Peters Church befinden.

Oliver Plunkett war der Letzte in der langen Reihe der Katholiken, die in England ihrer Konfession wegen zum Tode verurteilt wurden.

Die Reliquien Plunketts

Der ebenfalls wegen Hochverrats zum Tode verurteilte Benediktinerpater Maurus Corker, ein Gefängnisgefährte Oliver Plunketts in Newgate, wurde 1685 nach fünf Jahren Haft von König James II. begnadigt und aus dem Gefängnis entlassen. Er verließ England und erhielt überraschend eine ehren- und vertrauensvolle Aufgabe: Er wurde Gesandter des Kurfürsten Maximilian Heinrich von Bayern, Erzbischof von Köln und Fürstbischof von Hildesheim, Lüttich und Münster, am englischen

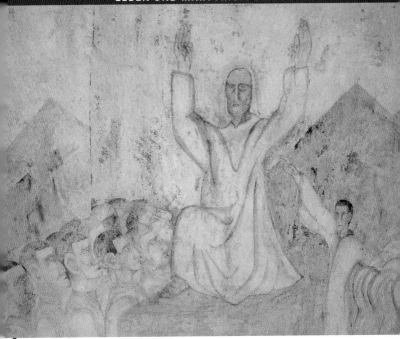

Hinrichtung Oliver Plunketts, Wandgemälde von Alfred Ehrhardt in der Krypta der Klosterkirche Lamspringe, 1927

Königshof. 1690 bis 1696 wurde er der vierte Abt von Kloster Lamspringe. Hierher ließ er die Gebeine Oliver Plunketts, bis auf die zunächst nach Rom und im 20. Jahrhundert nach Drogheda gebrachten, überführen. Im Jahre 1693 ließ Corker in der Klosterkirche für die Reliquien an der Südwand der Krypta ein Grabmal (1,75 m hoch, 1,65 m breit) aus rotem Sandstein errichten. Die Gebeine wurden in einen Steinsarkophag in einer Nische hinter der Grabplatte gelegt.

Der obere Grabplattenteil ist mit der Bischofsmitra und einem schräg liegenden Doppelkreuz sowie mit der Märtyrerpalme verziert. Darunter sind das Lamm mit Krummstab und ein Doppeladler ange-

bracht. Ein geschwungener Rahmen mit barocken Früchten und Blumen schließt die Platte nach oben ab.

Der untere Grabplattenteil trägt in Antiquabuchstaben die Inschrift: RELIQVIAE SANCTAE MEMORIAE OLIVERII PLVNKET ARCHEPISCOPI ARMACHANI TOTIVS HIBERNAE PRIMATIS: QVI IN ODIVM CATHOLICAE FIDEI LAQUEO SVSPENSVS EXTRACTIS VISCERIBVS ET IN IGNEM PROIECTIS CELEBRIS MARTYR OCCVBVIT LONDINI PRIMO DIE JVLII, ANNO SALVTIS MDCLXXXI, HVNC TVMVLVM EREXIT RMVS DNVS MAVRVS CORKER HVIVS MONASTERII ABBAS ANNO DNI MDCXCIII.

Die Übersetzung lautet sinngemäß:

Hier ruht der Leib des Hochwürdigsten Oliver Plunket, Erzbischofs von Armagh und Primas von ganz Irland heiligen Angedenkens. Er wurde im Hass gegen den katholischen Glauben an einem Strick aufgehängt, dann wurden ihm die Eingeweide aus dem Leib gerissen und ins Feuer geworfen. Er starb als glorreicher Märtyrer zu London am 1. Juli im Jahr des Heiles 1681. Dieses Grabmal errichtete ihm der Hochwürdigste Herr Maurus Corker, Abt dieses Klosters, im Jahre des Herrn 1693 (Abb. Heftrückseite).

1883 überführte eine Delegation von englischen Benediktinern unter der Leitung von Dom Gilbert Dolan den Steinsarkophag mit den Gebeinen Oliver Plunketts bis auf vier Reliquien in die neu erbaute Kirche der Abtei Downside nahe der Stadt Bath (Grafschaft Somerset). Dort, in der Abteikirche St. Gregory the Great, befinden sich die Reliquien in einem hölzernen Schrein auf vier steinernen Säulen heute noch. Im Jahre 1886 wurde der Kanonisierungsprozess Oliver Plunketts eröffnet; am 23. Mai 1920 wurde er von Papst Benedikt XV. selig und am 12. Oktober 1975 von Papst Paul VI. heilig gesprochen. Die Reliquien Oliver Plunketts werden in Downside, in der St. Peter's Church in Drogheda und in der Klosterkirche Lamspringe aufbewahrt.

An der Südwand der Lamspringer Krypta befindet sich eines von ursprünglich zwölf Wandgemälden, die der Gandersheimer Künstler Alfred Ehrhardt 1927 im Stil der »Neuen Sachlichkeit« im Auftrag des damaligen Pfarrers Dr. Friedrich Gatzemeyer gemalt hatte. Es zeigt die Hinrichtung Oliver Plunketts am Galgen von Tyburn. Von den nationalsozialistischen Machthabern zur entarteten Kunst erklärt, musste das Gemälde zusammen mit den anderen Darstellungen im

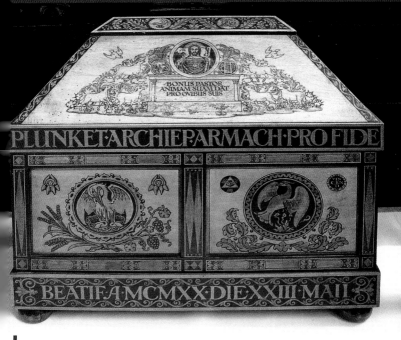

Reliquienschrein, 1920 anlässlich der Seligsprechung von Lamspringer Handwerkern angefertigt und bis 1974 bei den Prozessionen mitgeführt

Jahr 1938 übertüncht werden. Nachdem der Lamspringer Geschichtsforscher Axel Christoph Kronenberg im Jahr 2003 hierzu Archivunterlagen entdeckt hatte, entstand der Wunsch nach der Freilegung der Wandgemälde. 2006 wurde von der Alfred Ehrhardt Stiftung in Köln (heute in Berlin) damit begonnen, einige der Gemälde freizulegen und zu restaurieren. 2010 kam durch die Restauratoren Gerold Ahrends und Yvonne Erdmann aus Lauenburg – zusammen mit fünf weiteren Gemälden – auch die durch die Übermalung beschädigte Darstellung der Hinrichtung Oliver Plunketts wieder ans Tageslicht (Abb. Seite 15).

Die Prozessionen

Seit der Seligsprechung Oliver Plunketts im Jahre 1920 findet in Lamspringe Jahr für Jahr zu seinen Ehren ein Gottesdienst mit feierlicher Reliquienprozession statt, zunächst am 2. Sonntag im Juli und später am letzten Sonnabend im August. Die Prozessionen entwickelten sich rasch zu einem überregional bedeutenden kirchlichen Ereignis, das auch heute noch im Bereich des Bistums Hildesheim eine große Anziehungskraft ausübt.

Der Beginn

Die erste Prozession wurde am 25. Juli 1920, bereits neun Wochen nach der Seligsprechung am 23. Mai, in Anwesenheit von Bischof Joseph Ernst von Hildesheim durchgeführt. Dem Gemeindepfarrer Dr. Friedrich Gatzemeyer ist es zu verdanken, dass die nun ins Leben gerufenen Prozessionen Jahr für Jahr zu einem Magnet für viele Menschen wurden. Die Prozession führte von der Klosterkirche über den Gutshof an der Freitreppe des Abteigebäudes vorbei um die gesamte ehemalige Klosteranlage. Nach den Schrecken des gerade vergangenen Krieges berührte Oliver Plunketts Schicksal die Menschen besonders. Ein Bericht in der Alfelder Zeitung vom 29. Juli 1920 beschreibt die Ereignisse:

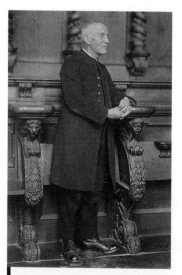

Pfarrer Dr. Friedrich Gatzemeyer, der Initiator der Prozessionen (Pfarrer in Lamspringe 1910–1933)

Unter einem gewaltigen Anstrom von Fremden (schätzungsweise 3–4000 Personen) begann am Sonntag die Feier der Seligsprechung… Bereits in aller Morgenfrühe setzte ein recht starker Verkehr von den näher gelegenen Ortschaften ein,

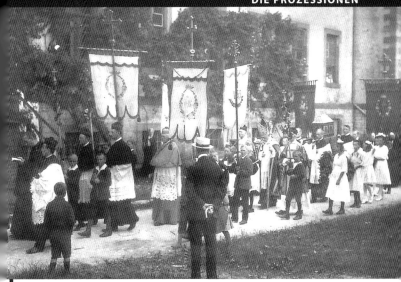

Oliver-Plunkett-Prozession 1920 mit Bischof Joseph Ernst von Hildesheim vor dem Abteigebäude des ehemaligen Klosters Lamspringe

welcher besonders seinen Höhepunkt erreichte, als die Personen- und Extrazüge einliefen, und es war kein Gehen mehr, sondern ein Fortwälzen der Massen ins Innere des Fleckens und zur Kirche. Auch viele Nichtkatholiken nahmen an dem Gottesdienst teil. Die ca. 3000 Personen fassende Kirche war im Augenblick bis fast auf den letzten Platz gefüllt.

Bischof Joseph Ernst zelebrierte das Hochamt, nach dessen Abschluss die feierliche Prozession mit einem neu angefertigten hölzernen Reliquienschrein (Abb. Seite 17) begann. Am Nachmittag wurde im beliebten Ausflugslokal Wilhelmshalle auf dem Westerberg gefeiert, wo der Bischof bei seiner Dankansprache darauf hinwies, dass er sich eine jährliche Wiederholung der Wallfahrt in Lamspringe wünsche.

Entwicklung der Prozessionen

Auch nach der ersten Prozession von 1920 blieb das Interesse der katholischen Gläubigen im Bistum Hildesheim groß. Die Wallfahrten

fanden im Juli eines jeden Jahres statt und die Zahl der Gläubigen blieb so hoch wie im ersten Jahr. Es wurden stets Sonderzüge eingesetzt, die die Wallfahrer aus Hannover, Hildesheim, aus dem Harz, dem Leinebergland und aus dem Göttinger Land nach Lamspringe brachten. 1931 kamen wegen der *»traurigen wirtschaftlichen Verhältnisse«* (Alfelder Zeitung 13. Juli 1931) allerdings deutlich weniger Pilger. Die Teilnehmerzahl stieg dann wieder und blieb auch nach 1933, dem Jahr der Machtübernahme der Nationalsozialisten, auf hohem Niveau.

Offenkundige Behinderungen der Prozessionen durch die Behörden konnten in Lamspringe zwar nicht nachgewiesen werden, doch wurden zahlreiche Gläubige aufgrund anderer Verpflichtungen an der Teilnahme gehindert. So wurden sonntags zur Gottesdienstzeit Veranstaltungen von Vereinen und nationalsozialistischen Gruppen abgehalten, die nicht wenigen Gläubigen den Gottesdienstbesuch unmöglich machten. Auch wurden Jugendliche vor der Kirchentür durch Mitglieder der Hitlerjugend oder des Bundes Deutscher Mädchen am Betreten der Kirche gehindert. Für das Jahr 1937 ist bezeugt, dass die Prozession am 11. Juli nur innerhalb der Kirche stattfand und die Messe durch Beamte der Geheimen Staatspolizei überwacht wurde, die die Predigt von Bischof Dr. Joseph Godehard Machens mitschrieben und ihre Beobachtungen am 13. Juli an die Gestapo-Dienststelle in Braunschweig meldeten. 1939 fand die Prozession noch einmal innerhalb der Kirche statt, bis sie kriegsbedingt am 14. Juli 1940 zum letzten Mal abgehalten wurde.

Neubeginn nach dem Zweiten Weltkrieg

Nach dem Ende des Zweiten Weltkrieges dauerte es wegen der wirtschaftlichen und politischen Schwierigkeiten noch einige Jahre, bis man die Tradition der Prozessionen wieder aufnehmen konnte. Im Juli 1949 führte erstmals wieder eine Reliquienprozession durch Lamspringe. Sie wurde von Gemeindepfarrer Konrad Algermissen geleitet. Wenn auch die Beteiligung der Gläubigen nicht mehr das frühere Ausmaß erreichte, so kamen doch wieder zahlreiche Pilger nach Lamspringe.

Eine Woche nach der Heiligsprechung Oliver Plunketts am 12. Oktober 1975 durch Papst Paul VI. wurde am 19. Oktober in Lamspringe

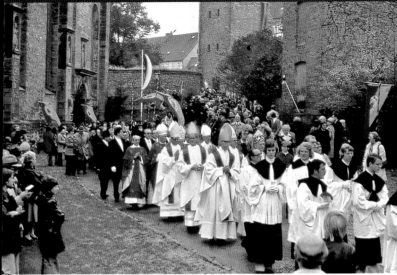

Prozession anlässlich der Heiligsprechung Oliver Plunketts am 19. Oktober 1975 mit Bischof Heinrich Maria Janssen

eine Prozession zu Ehren des Heiligen in Anwesenheit von Bischof Heinrich Maria Janssen und vielen Gästen aus Irland und England durchgeführt. Einen neuen Glanzpunkt der Prozession bildete der im Jahre 1975 von Goldschmiedemeister Wilhelm Polders aus Kaevelar angefertigte Schrein mit den in Lamspringe aufbewahrten Reliquien Oliver Plunketts (Abb. Seite 22 und 23).

Die Heiligsprechung lenkte die Aufmerksamkeit der Öffentlichkeit wieder verstärkt auf die Prozessionen, sodass die Teilnehmerzahl auf etwa 500 stieg, eine Zahl, die auch weiterhin Bestand haben sollte.

Seit 1975 nehmen auch Mitglieder der Komturei »Oliver Plunkett« des Ritterordens vom Heiligen Grabe zu Jerusalem regelmäßig teil. Die Ritter mit ihren weißen und die Damen mit ihren schwarzen Gewändern mit den roten Jerusalemkreuzen bereichern seitdem den Prozessionszug, der traditionell von der Lamspringer Feuerwehrkapelle musikalisch begleitet wird.

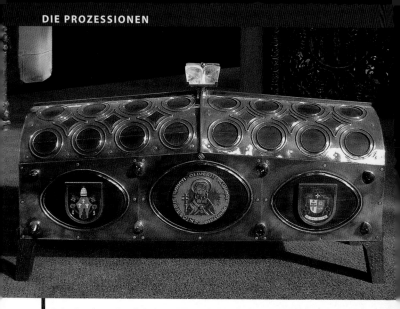

Schrein, der anlässlich der Heiligsprechung im Jahre 1975 von Goldschmiedemeister Wilhelm Polders in Kevelaer angefertigt wurde. Er ist ein Geschenk von Bischof Heinrich Maria Janssen an die katholische Kirchengemeinde Lamspringe.

Am 5. Mai 1975 ging Bischof Heinrich Maria Janssen anlässlich der bevorstehenden Heiligsprechung Oliver Plunketts auf die guten Beziehungen zu den irischen Katholiken ein und versprach deren Fortführung:

Die Katholiken des Bistums Hildesheim wissen sich der Erzdiözese Armagh durch Oliver Plunkett besonders verbunden. Sie werden seine Verehrung auch in unsrem Lande pflegen und fördern. (Nowak 1975)

Eingedenk dieser Worte wurden fortan die guten Beziehungen nach England und Irland besonders gepflegt und mit Leben erfüllt. Einladungen wurden ausgesprochen und gegenseitige Besuche gemacht.

An der Prozession im Jahre 2003 nahmen anlässlich des Gedenkens an die Auflösung von Kloster Lamspringe vor 200 Jahren Bischof Dr. Joseph Homeyer, zahlreiche Geistliche aus dem Bistum Hildesheim

sowie Äbte und Mönche aus England teil. Höhepunkt der Prozession im Jahre 2006 war die Teilnahme von Bischof Norbert Trelle, der damit das Andenken und die Verehrung von Oliver Plunkett eindrücklich unterstrich. Er wird auch 2010 zum Gedenken an die Seligsprechung vor 90 Jahren und an 90 Jahre Prozessionen in Lamspringe wieder das Pontifikalamt zelebrieren und die Reliquienprozession leiten.

Bei der Oliver-Wallfahrt am 29. August 2009 hob der Hildesheimer Weihbischof Dr. Nikolaus Schwerdtfeger in seiner Predigt die Bedeutung Oliver Plunketts für die heutige und kommende Zeit hervor:

Vielleicht geht es nur so, dass wir selbst eine große Freude darüber ausstrahlen, Christ zu sein. Oliver Plunkett jedenfalls kam in seine Heimat zurück und erfuhr sich als nicht willkommen. Und dennoch blieb er.

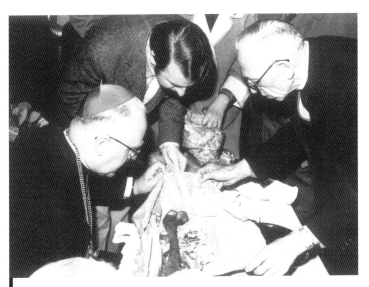

Öffnung des Oliver-Plunkett-Schreins in Lamspringe am 3. März 1975 in Anwesenheit von Bischof Heinrich Maria Janssen (vorn links) und Pfarrer Karl Wätjer (vorn rechts)

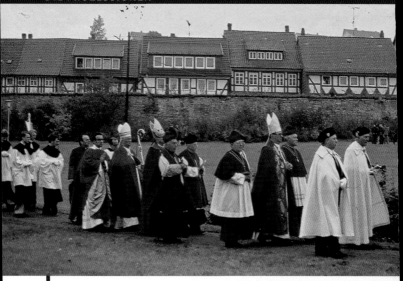

Prozession anlässlich der Heiligsprechung 1975 mit Teilnahme von John McCormack, Bischof von Meath (mit Bischofsstab), Äbten, Mönchen und Geistlichen aus England, Irland und den Weihbischöfen Dr. Paul Nordhues und Dr. Rintelen aus Paderborn (Mitte)

Dennoch war er wie ein Hirte, der sein Leben einsetzte. Offenbar war eine solche Glut des Glaubens in ihm, dass auch Frost und Kälte ihm nichts anhaben konnten.

Bemerkung:
Alle zitierten Datumsangaben aus Großbritannien beziehen sich auf den julianischen Kalender. England, Irland und Schottland hatten sich der im Jahre 1582 von Papst Gregor XII. eingeführten Gregorianischen Kalenderreform nicht angeschlossen, sondern benutzten bis 1752 den julianischen Kalender, der gegenüber dem gregorianischen um zehn Tage zurücklag.

Literatur

Frank Donelly, Until the storm passes, St. Oliver Plunkett, The Archbishop of Armagh who refused to go away, Hrsg. St. Peters Church, 2. Auflage Drogheda 2000

John Hanly, The letters of Saint Oliver Plunkett, 1625–1681, Dublin 1979

Axel Christoph Kronenberg, Kloster Lamspringe, Lamspringe 2006

Josef Nowak, Oliver Plunkett, Hildesheim 1975

D. Rees, Kloster Lamspringe, in Germania Benedictina, Die Benediktiner Klöster in Niederachsen, Schleswig-Holstein und Bremen, Band VI, Norddeutschland, St. Ottilien 1979

Kurt Christian Stöhr, Der letzte Stuart in Whitehall, Celle 1949

Wappen Oliver Plunketts mit seinem Wahlspruch FESTINA LENTE (Eile mit Weile), Medaillon am Heiligsprechungsschrein von 1975

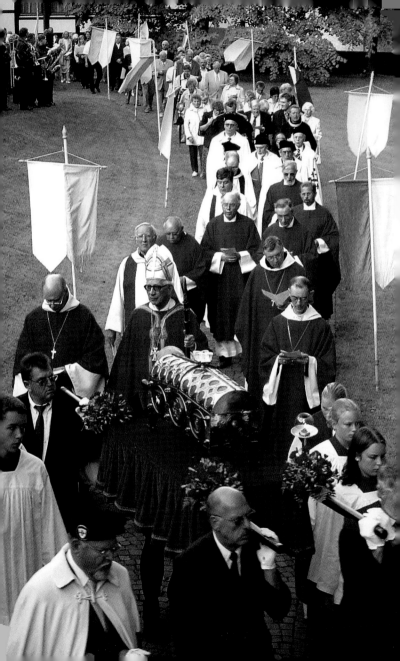

Kloster Lamspringe
Bundesland Niedersachsen
31195 Lamspringe

Kath. Pfarrgemeinde St. Hadrian und Dionysius
Pfarrbüro
Kirchweg 2, 31195 Lamspringe

Tel. 05183/385
Fax 05183/501 19 62
E-Mail: pfarrbuero@kath-gemeinde-lamspringe.de

Lektorat: Christian Pietsch (Klosterkammer Hannover)
und Rainer Schmaus (Deutscher Kunstverlag)
Aufnahmen: Axel Kronenberg, Lamspringe. – Seite 2: Archiv Deutscher
Kunstverlag. – Seite 13: WORK 16/376, The National Archives UK, Kew,
Großbritannien – Seite 21, 24: Ludwig Leinemann, Lamspringe.
Druck: F&W Mediencenter, Kienberg

Titelbild: *Erzbischof Oliver Plunkett mit den Personen der ersten Prozession 1920 in Lamspringe, Ölgemälde von F. Feyerabend, 1920, Klosterkirche Lamspringe*
Rückseite: *Grabmal Oliver Plunketts in der Krypta der Klosterkirche Lamspringe. Die Grabplatte mit Inschrift ließ Abt Maurus Corker 1693 anfertigen.*

Prozessionszug mit Bischof Dr. Josef Homeyer im Jahre 2003 **27**

ISBN 9783422022966

9 783422 022966

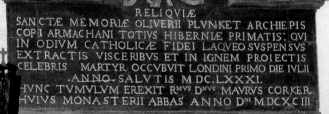

RELIQVIÆ
SANCTÆ MEMORIÆ OLIVERII PLVNKET ARCHIEPIS
COPI ARMACHANI TOTIVS HIBERNIÆ PRIMATIS: QVI
IN ODIVM CATHOLICÆ FIDEI LAQVEO SVSPENSVS
EXTRACTIS VISCERIBVS ET IN IGNEM PROIECTIS
CELEBRIS MARTYR OCCVBVIT LONDINI PRIMO DIE IVLII
.ANNO.SALVTIS M DC.LXXXI.
HVNC TVMVLVM EREXIT RMVS DNVS MAVRVS CORKER.
HVIVS MONASTERII ABBAS ANNO DNI M DCXCIII

DKV-KUNSTFÜHRER NR. 666
(= KLOSTERKAMMER HANNOVER, Heft 5)
Erste Auflage 2010 · ISBN 978-3-422-02296-6
© Deutscher Kunstverlag GmbH Berlin München
Nymphenburger Straße 90e · 80636 München
www.dkv-kunstfuehrer.de